DEBUT D'UNE SERIE DE DOCUMENTS
EN COULEUR

CATALOGUE

TABLEAUX et DESSINS

ANCIENS ET MODERNES

Principalement des Maîtres de l'École française, tels que
WATTEAU, BOUCHER, GREUZE,
FRAGONARD, HUET, PRUD'HON, BOILLY, GÉRICAULT, etc.

DE GRAVURES D'ARTISTES

ET DES LIVRES

Qui composaient le Cabinet et la Bibliothèque de M. A. GREVERATH

DONT LA VENTE AURA LIEU PAR SUITE DE SON DÉCÈS

HOTEL DES VENTES, RUE DROUOT, N. 5
Salle n. 3,

Les Lundi 7 Avril 1856, et les trois jours suivants
à midi, et les Mercredi 9
et Jeudi 10 Avril, à sept heures du soir

Par le ministère de M^e **MALARD**, Commissaire-Priseur,
rue de la Fontaine-Molière, 21,

Et de M^e **DELBERGUE-CORMONT**, Commissaire-Priseur,
rue de Provence 8

Assistés de M. **DEFER**, Expert, quai Voltaire, 21.

EXPOSITION PUBLIQUE
Le Dimanche 6 Avril 1856, de midi à cinq heures.

PARIS
MAULDE ET RENOU
IMPRIMEURS DE LA COMPAGNIE DES COMMISSAIRES-PRISEURS,
rue de Rivoli, 144.

1856

POUR PARAITRE FIN DE MARS 1856 :

CATALOGUE de la belle Collection d'**ESTAMPES** anciennes, du Cabinet de M. H. DE L..., dont la Vente aura lieu, le 21 Avril et jours suivants, **Hôtel des Ventes**, par le ministère de M⁶ DELBERGUE-CORMONT, Commissaire-Priseur, rue de Provence, n° 8, assisté de M. DEFER, Expert, quai Voltaire, n° 21, chez lesquels il se distribuera.

FIN D'UNE SERIE DE DOCUMENTS
EN COULEUR

CATALOGUE

DE

TABLEAUX ET DESSINS

ANCIENS ET MODERNES

Principalement des Maîtres de l'École Française, tels que :
WATTEAU, BOUCHER, GREUZE,
FRAGONARD, HUET, PRUD'HON, BOILLY, GÉRICAULT, etc.,

DE GRAVURES D'ARTISTES

ET DES LIVRES

Qui composaient le Cabinet et la Bibliothèque de M. A. GREVERATH

Chef d'escadron, Officier de la Légion-d'Honneur
et de plusieurs ordres étrangers,

DONT LA VENTE AURA LIEU POUR CAUSE DE SON DÉCÈS

HOTEL DES VENTES, RUE DROUOT, N. 5

Salle n. 3,

*Les Lundi 7 Avril 1856, et les trois jours suivants
à midi, et les Mercredi 9
et Jeudi 10 Avril, à sept heures du soir*

Par le ministère de Me **MALARD**, Commissaire-Priseur,
rue de la Fontaine-Molière, 41,

Et de Me **DELBERGUE-CORMONT**, Commissaire-Priseur,
rue de Provence, 8,

Assistés de M. **DEFER**, Expert, quai Voltaire, 21.

chez lesquels se distribue le présent Catalogue.

EXPOSITION PUBLIQUE

Le Dimanche 6 Avril 1856, de midi à cinq heures.

—

1856

ORDRE DES VACATIONS

Première Vacation. — *Le Lundi 7 Avril.*
Dessins en feuilles, n. 1 à 127.

Deuxième Vacation. — *Le Mardi 8 Avril.*
Dessins en feuilles et Tableaux, n. 128 à 252.

Troisième Vacation. — *Le Mercredi 9 Avril.*
Dessins en feuilles et encadrés, n. 253 à 362.

Quatrième Vacation. — *Le Jeudi 10 Avril.*
Dessins en feuilles, n. 363 à 471.

Cinquième Vacation. —*Le Jeudi 10 à sept heures du soir.*
Gravures, n. 472 à 651.

Les Livres seront vendus le *Mercredi à sept heures du soir.*

DÉSIGNATION.

Première Vacation, Lundi 7 avril 1856.

DESSINS EN FEUILLES.

1 Paysages et animaux. Treize dessins par divers artistes au XVIII⁰ siècle.
2 Paysages, monuments, par Louis Moreau, Lallemand, Sarrazin, Fauvel, Perignon, Robert, Watelet et autres maîtres français au XVIII⁰ siècle. 23 dessins. *Deux lots.*
3 Paysages par Campagnola, Grimaldi dit le Bolognèse, les Carrache, etc.. 22 dessins. *Deux lots.*
4 Paysages, dessins par Joly, Vilneuve, Marvy, Duperreux, Goblain, etc. 15 dessins.
5 Dix-huit paysages et études par divers artistes.
6 Paysages et Marines par Backuisen, Molyn, Moucheron, Van den Velde, etc. 4 dessins.
7 Paysages par Kobel, Versteg, etc. 5 dessins.
8 Trois dessins, paysages, par Both et Waterloo.
9 Costumes par Fragonard et J. B. Leprince.

10 **Lafage** (Raymond). Sujets de la fable. 3 frises, dessins à la plume.
11 — Sujet de la fable, dessin à la plume.
12 **Lallemand**. La Vendange, aquarelle.
13 **Le Paon**. Revue de la maison militaire du roi (cavalerie) au Trou-d'Enfer, dessin curieux à la sanguine.
14 **Lancret** (attribué à). Pastorale, dessin lavé à l'encre.
15 **Le Prince**. Femme russe et ses enfants, joli dessin à l'aquarelle.
16 **Wille** (J. G.). Son portrait dessiné par Schmith de Berlin, contre-épreuve. Portrait de sa femme, et deux petits dessins sur vélin.
17 — Paysage. Dessin de gibier, etc. 3 dessins.
18 **Wille fils**. Scène de famille, dessin lavé à l'encre de Chine.
19 — Etudes à la sanguine. 6 dessins.
20 **Lantara**. Paysages. Deux dessins au crayon.
21 **Le Brun** (Charles). Dessins de la physionomie humaine en rapport avec les animaux. 10 dessins à la plume et lavés.
22 **Saint-Aubin**. 1771. La déclaration.
23 — Sujet d'histoire, dessin à plusieurs crayons.
24 **Schenau**. Scène champêtre, dessin lavé à l'encre.
25 — Sujet familier, aquarelle.
26 — Portraits de Louis XVI, dauphin, et Marie-Antoinette, dauphine et reine de France. 3 dessins au crayon noir.

27 **Sergent Marceau.** Sujets relatifs à l'histoire de France. 19 dessins coloriés.
28 **Sueback.** Cinq dessins à la plume.
29 — Batailles de Napoléon. Trois dessins à la plume et lavés.
30 **Gillot.** La passion des richesses et la passion de la guerre, deux dessins à la sanguine et les deux gravures.
31 **Queverdo.** 1772. La grâce accordée à un déserteur. Dessin colorié.
32 **Moitte.** Le Peintre, la Famille du peintre, tête de jeune fille, bas-relief. 6 dessins à la plume lavés à l'encre et à la sépia. Cet article sera divisé.
33 **Van Spaendonck.** Etudes de fleurs. 7 dessins à la plume.
34 **Lawreince.** La Déclaration, trois figures, dessin colorié.
35 **Fragonard** (Honoré). Les Vieillards, dessin au bistre.
36 — Paysage à la sanguine.
37 — Paysane montée sur un âne. dessin au bistre.
38 — Une Mère et ses enfants, dessin au bistre.
39 **Gravelot et N. Cochin.** Quatre-vingt-dix dessins à la plume, lavés au bistre et au crayon, pour des almanachs et une iconologie. Cet article sera divisé.
40 **Huet.** Berger et bergère, dessin à la plume et lavé à l'encre.
41 — Paysane, son enfant endormi, dessin au crayon rehaussé.

42 — Pastorale, dessin colorié au pastel.
43 — Paysage, étude au crayon sur papier bleu.
44 — Deux dessins à la sépia.
45 — La Dispute, dessin au crayon sur papier de couleur et rehaussé de blanc.
46 — Jeune garçon et jeune fille dans une basse-cour, dessin colorié au crayon.
47 — Etudes de chèvres, dessin à la plume lavé au bistre.
48 — Jeune fille nue fuyant les indiscrets, aquarelle.
49 — Etude de chèvres, dessin à la plume lavé au bistre.
50 — Têtes de moutons, dessin au crayon.
51 — Un plafond, aquarelle.
52 **Chardin** (attribué à). Paysage, dessin à la sanguine.
53 **Boilly**. Passage du ruisseau, dessin colorié.
54 — Jeune fille au bain, étude au crayon sur papier bleu et rehaussé.
55 — La petite Chapelle, dessin colorié.
56 — Spectacle gratis, dessin lavé à l'encre de Chine.
57 — Parodie du tableau d'Atala, les Joueurs d'échec, deux dessins lavés à l'encre.
58 **Boucher**. Sainte-Famille, jeune fille et paysage, trois dessins.
59 — Les Beignets, dessin au crayon et la gravure. Les Bergers, dessin à la sépia.
60 — Cinq dessins par Boucher et Huet.
61 — Tête de jeune fille, dessin à la sanguine.

62 — Jeune fille et enfant, dessin sur papier bleu rehaussé de blanc.

63 — Figure allégorique, dessin au bistre.

64 **Beaudouin.** Dans un intérieur, deux femmes étendent du linge ; dessin lavé.

65 **Bellanger.** Les Philosophes, dessin à la sanguine, avec la gravure à l'eau-forte.

66 **Demachy.** Vue de la place Louis XV, dessin colorié.

67 — Deux projets de ponts sur la Seine, deux dessins coloriés.

68 **Duplessis.** Scènes militaires.

69 **Moreau le jeune.** Couronnement de Voltaire, dessin lavé à l'encre.

70 **Théaulon.** Deux études au crayon.

71 **Oudry** (J. B.). Rhinocéros, têtes de chien et tigre, trois dessins sur papier bleu au crayon rehaussé de blanc.

72 — Vues de jardins, trois dessins au crayon, sur papier de couleur rehaussé de blanc.

73 **Robert** (Hubert). La Balançoire, dessin à l'aquarelle.

74 — Monuments d'architecture, dessin colorié et la gravure au trait, lavé sur le dessin.

75 **Pillement.** 1771-76. Vaches, moutons, chevaux et mulets, 4 dessins au crayon.

76 — 1793. Scène champêtre, dessin au crayon sur vélin.

77 — Deux jolis paysages de forme ovale, deux dessins au crayon noir.

78 **Greuze**. 1780. Visite à la Nourrice, dessin lavé à l'encre et rehaussé.
79 — Etude de composition, dessin lavé à l'encre de Chine.
80 — Etude de composition, sujet de la Fable, dessin lavé à l'encre.
81 — Le Père Eternel, dessin à la plume lavé à l'encre.
82 — L'Amour tirant son arc sur un groupe de jeunes filles, dessin à l'encre de Chine.
83 — Tête de jeune garçon.
84 — Quatre études à la sanguine.
85 — Sept études de têtes à la sanguine et lavées à l'encre.
86 — Six études à la sanguine.
87 — Trois études contre-épreuve à la sanguine.
88 — Trois études académiques.
89 — Le Grand-Papa, belle étude pour un tableau, dessin lavé à l'encre de Chine.
90 — Le Cuisinier, dessin lavé à l'encre de Chine.
91 **Watteau**. Un Musicien, dessin à la sanguine.
92 — Le Joueur de guitare, dessin à la sanguine.
93 — Un Suisse, dessin à plusieurs crayons.
94 **Watteau** (Ecole de). Etudes de figures, dix dessins à la sanguine.
95 — Etudes, six dessins à la sanguine.
96 — Jeune garçon et femme couchés, deux dessins à la sanguine.
97 **Prud'hon**. Tête d'homme, dessin au crayon sur papier bleu.
98 — L'Etude, figure en pied, dessin sur papier bleu et rehaussé.

99 — Tête de jeune fille, dessin au crayon.
100 — Etudes de draperies, au crayon sur papier bleu. 7 dessins.
101 **Revoll**. La Déclaration, dessin à l'aquarelle.
102 **Mallet**. La Lecture au parc, gouache.
103 — Deux dessins sur papier de couleur.
104 **Martinet**. Scènes de la révolution de Juillet, portrait de Kléber. 4 dessins à la sépia.
105 **Decamps**. Soldat albanais, croquis au crayon.
106 **Bellanger** (M. H^{te}). Un soldat en marche, sépia.
107 **Charlet**. Croquis à la plume, un soldat des Gardes Françaises. 2 dessins.
108 **Vernet** (M. H.). Caricatures et costumes de modes. 3 dessins à l'aquarelle.
109 **Géricault**. Deux croquis au crayon et tête de nègre. 3 dessins.
110 — Cinq études diverses à la plume, par Géricault.
111 — Arabe et son cheval; au verso, un sujet de l'histoire romaine; dessin à la sépia.
112 — Une étude au crayon.
113 — Vue à Tivoli, dessin lavé au bistre et à l'indigo.
114 **Géricault** (Attribué à). Chevaux attelés à une charrette de moellons, aquarelle.
115 **Verbokoven**. Des canards, dessin au crayon, signé.
116 **Devéria**. Dix dessins à la sépia pour Robinson Crusoë.

117 **Decenne**. Vingt dessins à la sépia pour les œuvres de J. J. Rousseau.
118 **Peronnard**. Le 18 brumaire, Brutus condamnant ses fils à mort, et deux batailles pour le musée de Versailles. Quatre dessins et leurs gravures.
119 **Vernet** (Carle). Chevaux de course, dessin au bistre.
120 **Ingres** (attribué à M.). Un croquis, l'Enfant Jésus.
121 **Isabey**. 1815. Femme en pied et assise, dessin à la sépia.
122 — 1806. Trois études académiques.
123 **Michel**. Croquis, études et motifs de paysages; dessins coloriés, à la plume et au fusin. Cet article sera divisé.
124 — Paysage, aquarelle.
125 **Girardet**. Dessin, d'après Van der Meulen, pour la galerie de Versailles, avec la gravure.
126 **Perrot**. Études de marines. 60 dessins au crayon, d'après nature.
127 — Quarante-huit croquis de marines, d'après nature.

Deuxième Vacation, Mardi 6 Avril.

DESSINS EN FEUILLES ET TABLEAUX.

128 **École Française**. Dessins, par N. Poussin, S. Bourdon, La Hyre, Subleyras, etc. 15 p.

129 — Dessins, par Boulogne, Lafage, Mignard, S. Leclerc, Corneille, Lépicié, etc. 8 pièces.

130 — Cinq dessins, par Louterbourg, Le Bas, et d'après Watteau et Boucher.

131 — Dix dessins, par Boucher, Le Prince, Collin de Vermont, genre de Lancret, etc., etc.

132 — Dessins d'académies, par Parrocel, Boucher, Jouvenet, etc. 7 p.

133 — Paysages, par et attribués à Claude Lorrain, Francisque, Patel, N. Poussin, Lantara, Lempereur, Pillement. Neuf dessins. *Deux lots.*

134 — Croquis et dessins divers. Cent neuf dessins. *Trois lots.*

135 — Portraits et études de têtes. Vingt-et-un dessins dont un portrait de Louis XV, par N. Cochin.

136 — Quatre-vingt dix-sept dessins, par des artistes de la fin du XVIIIe siècle. *Cet article formera quatre lots.*

137 — Quarante dessins, plusieurs de l'Ecole de Greuze.

138 — Sujets divers, par Mignard, Le Brun, Verdier, Courtois, Corneille, Colette, etc., etc. Onze dessins.

139 — Cinq dessins, par Casanova, Le Prince, etc.

140 — Un dessin d'un plafond d'une des salles du Musée du Louvre, et communion de saint Charles. Deux dessins.

141 — Batailles et scènes champêtres, par Parrocel. Dessins à l'encre de Chine et à la sanguine.

142 — Croquis, par David, Gericault, Janron et et autres. 17 dessins. *Deux lots.*

143 — Fleurs et fruits, par Du Portail. Singe, par Peyrotte. Trois dessins.

144 — Cinq dessins à la sanguine, par Bouchardon, Cochin Saly, etc.

145 — xviii⁰ siècle. Six dessins dont un portrait de Louis XIV. Dessin à la sanguine.

146 — Seize dessins à la sanguine, par divers artistes.

147 — Trois dessins, attribués à Ch. Percier, Prud'hon, etc.

148 — Croquis, par Droling, Janron, Tassaert, Rouillart, etc. Quarante-deux dessins. *Cet article sera divisé.*

149 — Cinq dessins, par et d'après Broma, Lemonnier, Léopold-Robert, Michalowki.

150 — Dessins, par Eisen, Oppenor, Larue, etc. Cinq pièces.

151 — Six dessins, par Le Prince et autres.

152 **Ecole d'Italie**. La Nativité et l'Adoration des Rois, esquisse et grisaille.

153 — Vingt-deux dessins, par Baroche, Boscoli, Calabrèse, Philippo dit le Napolitano, Tiepolo, Vanni, Zuccaro, etc.

154 — Six dessins, par Tempeste, Primatice, Becafumi, André del Sarte, etc.

155 — Huit dessins, par Passari, Polidore, Ribera, etc.

156 — Cinq dessins, par et d'après J. Romain, A. Carrache, Rosso, etc.

157 — Huit dessins, attribués au Titien, Corrége, Ligozzi, Canuti, Nebbia, C. Maratte, etc., etc.

158 — Dix dessins, par et d'après Raphaël, Tintoret, Ligozzi, Pirro-Ligorio, Perin del Vaga, Vasari et Zuccaro. *Deux lots.*

159 — Alberti, Farinati, Guerchin, Mathurino, Polydore, Vasari, Zucchero, etc. 14 dessins. *Deux lots.*

160 — Dessins, par et d'après André del Sarte, César d'Arpino, Aquila, Jules Romain, Cassignano, Calvart, Anselmi, C. Maratte, Passagnani, Palme, Polidore, Padouan, della Porta, Sasso Ferato, etc. *Trois lots.*

161 — Trois dessins, par Angelica Kauffman et Pinelli.

162 — Les Carrache et leur école. Huit dessins.

163 — Vingt-cinq dessins, par C. Dolci, Creti, Pietre-Testa, Mola, etc., etc.

164 — Vingt-quatre dessins, par Bassan, Cozza, Pocetti, etc.

165 — Six dessins, par maître Ros, Paul Veronèse, Lucas de Giordano, etc.
166 — Trente-sept dessins, par C. Maratte, Guardi et autres.
167 — Quarante dessins divers.
168 — Dessins, par Balestra, Guardi, Polidor, C. Marate, Nicolo del Abbate.
169 — Dessins par et d'après le Titien, Rosso, Pocetti, Raphael, etc. Quatorze pièces.
170 — Dessins, par César d'Arpino, Farinati, L. Carrache, Caneletti, Vanni, etc. 17 pièces.
171 Trente-six dessins par Cangiage, Cellini, Cigoli, Parmesan, J. Romain, etc. *Cet article sera divisé.*
172 — Neuf dessins, par An. et Louis Carrache, Biscaïno, Solimène, Pietri, Pomerance, Mannozzi, etc. *Collection Mariette.*

TABLEAUX

174 **Ecole Française**. Portrait de jeune fille.
175 **Fragonard** (Attribué à). Gracieuse composition de nymphes et amours dans un paysage.
176 **Poussin** (D'après N.). L'adoration du veau d'or.
177 **Ecole française**. Portrait de M. ***, en 1800.
178 — Esquisses peintes d'après divers maîtres. 4 pièces.
179 **Berghem**. Six têtes de moutons et béliers. Cette étude a été gravée par Laurent.
180 **Bilcocq**. Une jeune mère et ses enfants près d'un poêle, dans l'intérieur d'une chambre.
181 **Boilly**. Etude d'une femme avec trois enfants et un chien ; autre étude d'une femme tenant une lettre.
— Portrait de Mme Parisot à Torp.
182 — La petite chapelle. Esquisse peinte.
183 — Le bonnet de la grand'maman. Esquisse.
184 **Boucher**. Vénus et les amours.
185 **Bol** (Ferdinand). Une femme juive.

186 **Casanove.** Un cavalier, médaillon.
187 **Courtin.** Portrait de femme, dans un ovale.
188 **Cicerl.** Vue d'un bois, étude peinte.
189 **Charlet.** Tête de vieillard, étude d'après nature.
190 **Carlo Dolci** (Attribué à). Buste de saint Jean.
191 **Durand-Brager.** Une marine. Esquisse.
192 **Van Dyck** (D'après Antoine). Portrait d'un seigneur anglais.
193 **Van Dyck** (Ecole de). Christ mort. Tableau sur cuivre.
194 **Fragonard.** Suzanne et les vieillards. Esquisse.
195 **Géricault.** Tête d'homme, d'après Rembrandt.
196 **Glauber.** Le baptême de Notre-Seigneur, imitation de l'Albane.
197 **Guérin** (Jean). Etude d'un vieux prisonnier.
198 **Greuze** (Ecole de). Tête de jeune fille, peinte par M^{lle} Ledoux.
199 **Guardi.** Une tempête, bon et vrai tableau.
200 **Stoklein.** Un temple avec colonnades, Intérieur d'une rue d'une ville. Deux tableaux.
201 **Isabey.** Etude de femme voilée.
202 **Lancret** (Attribué à). Pastorale. Dix figures dans un paysage.
203 **Lantara.** Une forêt au clair de lune.
204 **Le Brun** (Ecole de Charles). Un seigneur de la cour de Louis XIV, sous la figure d'Apollon.
205 **Le Moine.** Sujet de la fable, esquisse pour un plafond.

206 **Le Prince** (Jean-Baptiste). Soldats en campement.
207 **Le Prince** (Léopold). Etude d'un jeune baigneur et son chien.
— Deux études d'intérieurs.
208 — Six figures. Etudes peintes sur carton.
209 — Etude de barque, par Eugène Isabey.
210 — Etude de jeune garçon.
211 — Etude d'un homme assis le bras en écharpe.
212 **Manglard.** Marine. Un port de mer animé par des vaisseaux en rade.
213 **Michel.** Paysages, entrée de forêt et le moulin. Deux études d'après nature.
214 — Etudes de figures. Deux esquisses.
215 — **Murillo** (D'après). La Sainte-Famille du Musée du Louvre.
216 **Nicasius.** Le chat voleur.
217 **Perrot.** Marines. Deux tableaux.
218 **Poussin** (Composition de N.). Nymphe endormie que convoite un Satyre.
219 — Faune et Bacchantes.
220 — Descente de Croix, tableau gravé par Chasteau.
221 **Prud'hon.** Figure en pied de Psyché. Petite grisaille.
222 — La famille malheureuse. Esquisse.
223 **Rembrandt** (D'après). Saint Mathieu.
224 **Robert** (Hubert). Paysage où se voit un puits et deux figures.
225 **Rubens** (Ecole de). Sujet de la Fable. Esquisse.

226 — Triomphe de Neptune et Amphitrite, composition d'un grand nombre de figures qui nous semble être de Van Balen, sous l'inspiration de Rubens.

227 **M.ᵐᵉ Sarazin de Belmont.** Vue de Naples et du Vésuve. Esquisses.

228 **Smargassi.** Vues à Messine et à Palme. Deux études peintes en 1834.

229 **Teniers** (Attribué à David). Fumeurs et joueurs, cinq figures. Tableaux sur bois.

230 **Theaulon.** Tête de vieille femme. Tableau sur bois, fin d'exécution.

231 **Tiepolo.** Sujet allégorique. Esquisse en forme de frise, pour un plafond.

232 **Topfer**, peintre Suisse. Les cueilleurs de pommes, dix-sept figures dans un paysage. Tableau capital du maître.

233 **Tremisot.** Etude de mer avec effet de soleil.

234 **Vien.** L'enfance d'Hercule. Esquisse.

235 **Ecole vénitienne.** Descente de Croix. Esquisse.

236 **Ecole hollandaise.** Paysage où se voit une église.

237 — Fleurs et insectes autour d'un écusson.

238 — Sujet de la Jérusalem délivrée.

239 — L'Annonciation. Tableau sur cuivre.

240 **Ecole française.** Voyageurs arrêtés à la porte d'une auberge.

241 — Portrait de dame de la cour de Louis XV, sous la figure de Cérès.

242 — Jeune femme nue allaitant un enfant, près d'elle un berger.

243 — Tête d'homme la tête couverte d'une calotte.

244 **Le Bel**. 1812. Intérieur d'une sacristie. Joli fixé.

245 — Cinq miniatures, dont le portrait d'Henri IV, portraits de femme et d'un ecclésiastique.

246 — Deux miniatures anciennes.

247 — Une très-belle et curieuse armoire algérienne, en bois du pays avec colonettes, frises découpées, balustres; elle s'ouvre à deux ventaux, et à l'intérieur sont quatorze tiroirs avec ornements découpés à jour et incrustés de nacre de perle.

248 — Christ en ivoire, sur fond de velours rouge posé dans un cadre en bois sculpté.

249 — Deux bas-reliefs, figures en bois sculpté.

250 — Deux boîtes avec fleurs peintes sur albâtre.

251 — Plusieurs médaillons fixés, par et d'après Boilly, Demarne, miniatures, portraits de femmes et d'hommes sous Louis XV et Louis XVI. 15 pièces. *Cet article sera divisé*

252 — Trois bronzes et clichés, Napoléon, Voltaire, Louis-Philippe et James Watt.

Troisième Vacation, Mercredi 9 Avril

DESSINS EN FEUILLES ET ENCADRÉS.

253 — Un dessin trompe-l'œil.
254 — Ornements, dessins attribués à Jules Romain, Rosso, etc.
255 — Ornements, huit dessins, par Balthazard Peruzzi et autres maîtres italiens.
256 — Ornements divers, douze dessins, par Jean d'Udine et autres dont plusieurs attribués au Poussin.
257 — Ornements, quatorze dessins, par Lafosse, Pannini et autres.
258 — Ornements, plafonds, panneaux, etc., vingt-sept dessins.
259 **Ecoles flamande et hollandaise.** Vingt-cinq dessins par Diepembeck, Rembrandt, Brauer, Bega, de Witt, Dietrick, Steen, etc. etc.
260 **Ecole flamande.** Quinze desssins, Corneille de Harlem, Bramer, etc., etc.
261 — Six dessins, par Théodore de Bry, Goltzius, Luycken, Droogloost, etc.
262 — Scène familière, dessin au crayon.

263 — Marines, trois dessins à l'aquarelle, d'après Backuysen.

264 — Sept dessins, par Diepembeck et Rembrandt.

265 **Ecole hollandaise.** Paysages, et un intérieur colorié, d'apr. Th. Wick, dix dessins.

266 — Paysages et marines, par et attribués à Van Goyen, Glauber, Kessel, Saft-Leven, Ruysdaël, Van de Velde, etc., vingt-cinq dessins. *Cet article sera divisé.*

267 — Quinze dessins paysages, animaux, marines, par Berghem, Van de Velde et autres. *Cet article sera divisé.*

268 — Trois dessins, par Rembrandt, Fruictiers et Scherem. *Collection Mariette.*

269 **Ecole française.** Tête de vieillard, dessin à plusieurs crayons.

270 — Quatre dessins au crayon et au pastel, dont celui de Louis XV.

271 — Un cavalier, dessin lavé au bistre.

272 — La laitière et deux jeunes filles, deux études, une au crayon, l'autre lavée.

273 — Jolie aquarelle de l'intérieur de l'église de Sainte-Sophie à Constantinople.

274 — Trois dessins, par Ango, Lallemand et Jollain.

275 — Divers sujets vignettes, par Larue, Bernart-Picart, Gravelot, Moreau, Pujos, etc., vingt-un dessins.

276 — Etudes de têtes, académies, bras, mains, etc. cinquante-un dessins au crayon et à la sanguine, par des maîtres du XVIIIe siècle. Plusieurs de l'école de Greuze. *Cet article sera divisé.*

277 — Soixante-neuf dessins, par des artistes de la fin du XVIIIe siècle. *Cet article sera divisé.*

278 **Ecole de Lyon**, 1780. Têtes, paysages, etc. treize dessins, plusieurs par de Boissieu.

DESSINS ENCADRÉS.

279 — **Borel**. Un maréchal-des-logis des gardes françaises sauvant une jeune fille des mains des brigands, deux dessins coloriés.

280 **Brown**. Cheval de course, aquarelle.

281 **Boucher**. Jeune fille occupée à écrire; l'Amour vient l'inspirer. Deux fig. grandeur naturelle. Joli pastel.

282 — Un pont rustique, beau dessin au crayon et légèrement colorié de gouache.

283 — Bacchus enfant, dessin à plusieurs crayons.

284 — Tête de femme coiffée d'une cornette, dessin au crayon sur papier de couleur rehaussé.

285 — La musicienne, dessin à plusieurs crayons.

286 — Jeune fille en pied, dessin au crayon sur papier de couleur, rehaussé.

287 **Bourgeois** (Constant). Projet d'un obélisque et d'un palais sur le terre-plein du Pont-Neuf. Dessin à la sépia, du cabinet Brunet Denon.

288 **Carmontel**. Le prince de Nassau Siegen. Dessin colorié. Derrière une note manuscrite de Carmontel, sur ce seigneur.

289 — M. le duc de….. en officier de cavalerie, dessin à l'aquarelle.

290 **Cochin** (Nicolas). Vue du vieux pont de bateaux à Rouen, joli dessin lavé à l'encre et au bistre. Ce dessin a été gravé.

291 — Nativité, présentation au temple, ascension et communion de saint Louis. Quatre dessins à la sanguine pour être gravés. De ce nombre une contre-épreuve.

292 — **Poussin** (d'après N.) Bacchanale, dessin colorié gravé dans le Musée Filhol.

293 **Descamps**. Portrait de Godefroy de Cavaignac, dessiné à la prison de la Conciergerie.

294 — Études de figures, trois dessins attribués à ce maître.

295 **Desenne**. Sept dessins à la sépia pour les œuvres de Molière. Plus une gravure d'un de ces dessins.

296 **Dupré** (Jules). Paysage. Etude au crayon et fusin.

297 **Duplessis Bertaux**. Vue d'un camp, dessin à la mine de plomb.

298 **Fragonard** (Honoré). Paysage et un prisonnier, deux dessins, études à la sépia.

299 — Une villa, dessin lavé et légèrement colorié.

300 **Géricault**. Hussard à cheval. Dessin énergiquement fait ; il nous paraît une étude pour son tableau du Musée du Louvre. Au dos de ce dessin une étude de paysage.
301 **Géricault**. Le départ, dessin à la plume et lavé.
302 — Canonniers chargeant, dessin colorié.
303 — La soupe au bivouac, dessin colorié.
304 **Greuze**. Vieillard endormi, dessin à la sanguine, étude pour le paralytique.
305 — Buste de jeune fille dirigé à droite, peint au pastel.
306 — Une vieille femme fait des remontrances à une jeune fille, dessin lavé à l'encre.
307 — Jeune fille exprimant la douleur, beau dessin au crayon noir et rouge.
308 — Etude de jeune femme, la tête dans sa main, dessin à la sanguine.
309 — Tête de jeune garçon à la sanguine.
310 — Etude d'enfant. Dessin lavé à l'encre, il est gravé.
311 — Etudes d'enfants, trait lavés à l'encre, deux dessins.
312 — **Greuze** (Mademoiselle). Tête d'enfant, dessin à la sanguine.
313 **Huet** (Jean-Baptiste). Paysage avec berger et moutons, légèrement colorié au pastel. Beau et capital dessin du maître.
314 — Troupeau en marche, dessin capital lavé et colorié.
315 — Etude de têtes de vaches et moutons, chèvres, etc., beau dessin colorié.

316 **Inconnu**. Tête de vieillard à barbe blanche, dessin colorié, très fin d'exécution.

317 **Isabey**. Huit têtes hommes et femmes, dessin colorié.

318 **Lantara**. Paysage, dessin au crayon sur pap. bleu.

319 **Larue**. Vénus et les Amours, dessin à la plume lavé au bistre.

320 **Latour**. Portrait d'homme son chapeau sous le bras, beau pastel.

321 **Lawreince**. Le dîner sur l'herbe et l'escarpolette, douze figures dans un paysage, jolie gouache.

322 **Le Prince** (J.-Baptiste). Paysage avec animaux, dessin au crayon et rehaussé.

323 **Lesueur** (attribué à). Un enfant de chœur.

324 **Lips**, 1781. Portrait de Rembrandt, d'apr. ce maître, dessin très terminé et lavé à l'encre.

325 **Mme Le Brun**. Un portrait de femme au pastel.

326 **Mallet**. Jeunes femmes dans des coquilles, deux dessins lavés.

327 **Michallon** (attribué à). Paysage, vue d'Italie, dessin à la sépia.

328 **Michel**. Dessin au crayon, d'après le tableau du musée du Louvre, dit le Coup de soleil, de Ruysdaël.

329 **Monanteuil**. Portrait de Nicolas Poussin, dessin au crayon et à l'estompe, d'après le tableau de Nicolas Poussin au musée du Louvre.

330 **Monnier** (Henri). Cinq figures, dessin lavé à l'encre.

331 **Muller** (Henri). Portrait de M. Laffitte, dessin au crayon noir et à l'estompe. C'est celui qui a servi à la gravure.

331 bis. — Paysage, effet de soleil couchant, aquarelle.

332 — Un vieillard et deux jeunes filles dans un paysage, aquarelle.

333 **Norblin.** Jésus prêchant, dessin à la sépia.

334 **Oudry** (Jean-Baptiste). Une lionne, dessin au crayon sur papier de couleur rehaussé de blanc.

335 — Vues de Jardins où se voient de très jolies fig., deux dessins signés Oudry, 1744. Ils sont sur papier de couleur et rehaussé de blanc.

336 **Potter** (d'après Paul). Vaches au pâturage, dessin au crayon d'un tableau du musée du Louvre.

337 **Prud'hon.** Tête de vieillard, dessin au crayon noir.

338 — Une académie, sur papier bleu, au crayon noir rehaussé de blanc.

339 — Tête de jeune fille, joli pastel.

340 **Redouté.** Roses trémières, aquarelles sur vélin.

341 — Fleurs diverses pour un livre de botanique, trente aquarelles sur vélin. Cet article sera divisé.

342 **Rembrandt.** Saint Pierre en prison, dessin au bistre sur papier bleu.

343 **Rosalba** (La). Portrait d'homme peint au pastel. On lit derrière ce portrait : *Mademoiselle de Rosalba à M. de Hautoire.* C'est sans doute le portrait de ce personnage.

344 — Buste de jeune fille, joli pastel.

345 — Portrait de femme, pastel donné à M. de Hautoire.

346 **Sueback**. Le départ d'un chevalier, dessin lavé à l'encre de Chine.

347 **Teniers**. Un dessin au crayon.

348 **Vernet** (M.-H.). Costume de mode et un hussard. Deux dessins à l'aquarelle.

349 **Watteau**. Scènes pastorales. Deux dessins à plusieurs crayons.

350 **Ecole française**. Des raisins et autres fruits, peints au pastel.

351 — Marine, vaisseau après le combat, dessin au crayon.

352 — Paysages. Six dessins au crayon au pastel et l'aquarelle, par Marvy et autres artistes.

353 — Trois dessins de costumes et chevaux.

354 — Dessin au crayon rehaussé de blanc, effet de soleil à l'imitation de Claude Lorrain.

355 — Marine, par Gudin, paysage par Thiénon, deux dessins à la sépia et à l'aquarelle.

356 — Sept dessins au crayon, divers portraits dont celui de Lamennais.

357 — Paysage, sept dessins, par Marvy, Letellier, Gassic, etc.

358 — Oiseaux et scènes suisses, trois dessins à l'aquarelle.

359 — Trois dessins, portrait de femme, par de Boissieu, etc.

360 — Trois dessins, dont un portrait de femme à l'aquarelle.

361 — Cinq dessins par le Parmesan, Gillot, Boucher, Perelle, etc., deux du *Cabinet Denon*.

362 — Quatre dessins, croquis, par Girodet, Guérin, Gérard, etc.

Quatrième Vacation, Jeudi 10 Avril.

DESSINS EN FEUILLES.

364 **Ecole flamande et hollandaise.** Vingt-quatre dessins.
365 **Ecole hollandaise.** Divers animaux. 14 dessins.
366 **Ecole allemande.** Costumes et armoiries. 10 dessins.
367 — Figure de femme, armoirie dans le goût d'Holbein. 6 dessins.
368 — Vingt-huit dessins divers.
369 — Quarante-quatre dessins. Croquis lavés à l'encre et à la sépia, par des artistes modernes. 3 lots.
370 — Costumes chinois. 20 dessins coloriés, 1 vol. in-fol.
371 — Dessins de fossiles, d'un précieux fini, 36 feuilles en 1 vol. m. bl. tr. doré.
372 — Un dessin chinois et trois dessins persans; ces quatre dessins en couleurs.
373 — Huit miniatures, lettres capitales, pour un missel.

374 — Vingt-six feuilles in-fol. sur vélin d'un livre de plain-chant du xiv° siècle, avec lettres ornées en miniatures.

375 **Eckard**. Neuf dessins, études au crayon noir sur papier de couleur.

376 **Guardi**. Etudes de figures à la plume, au bistre et à la sanguine. 180 dessins; cet article sera divisé.

377 — Quarante-trois dessins d'architecture, plusieurs par Guardi.

378 — Une tempête, dessin lavé au bistre du tableau, sous le n° 199.

379 **Vailly** (de), architecte. Une cérémonie religieuse en Pologne, dessin lavé à l'encre de Chine.

380 **Subleyras**. Une procession et frère Luce, 2 dessins.

381 **Bourdon** (Sébastien). Sainte-Famille, dessin lavé au bistre.

382 **Sueur** (Eustache Le). Quatre études, dessins au crayon et à la plume et lavés.

383 **Droogloost**. Fête de village, dessin lavé au bistre.

384 **Canova**. L'amour des sciences, dessin au crayon.

385 **Cochin**. Seigneurs français, dessin à plusieurs crayons.

386 **Rigaud** (Hyacinthe). Un portrait cuirassé, dessin au crayon, sur papier bleu.

387 **Huret** (Grégoire). Saint Antoine, dessin au crayon, *collect. Mariette.*

388 **Pujet** (Pierre). Des vaisseaux en mer, dessin à la plume sur vélin.
389 **Poussin** (Nicolas). Etudes d'armures, casques, etc., dessin au bistre.
390 Atelier de peinture, dessin à la plume sur vélin.
391 **Poussin** (Nicolas). Bas-reliefs, deux dessins à la plume et lavés.
392 — L'éducation de Bacchus, dessin à la plume et lavé.
393 — Un bas-relief.
394 — Six dessins, sujets divers.
395 **Candide** (Pierre). Descente de croix, C. Maratte, dessin à la plume et au crayon.
396 **Carrache** (Les). Nymphes au bain, étude de figures, deux dessins au bistre.
397 **Jordaens.** Trois dessins coloriés.
398 **Nicole.** Vues d'Italie, deux aquarelles et une sépia.
399 **Neyts.** Vues de la cathédrale de Rheims et du palais de l'Escurial, deux dessins à la plume sur vélin.
400 **Natoire.** Etudes de figures et paysage, 8 dessins.
401 **Van Stry**, d'après Weenix. Paysage avec figures, dessin très terminé à l'encre de Chine.
402 **Van den Velde** (Adrien). Etude d'homme, dessin à la sanguine.
403 **Van der Meulen.** Cavaliers, 2 dessins à la sanguine.
404 **Van Dyck** (Antoine). Treize dessins, par et d'après ce maître, dont le portrait de Martin Pepyn et la gravure.

405 **Wouvermans** (attribué à). Paysage avec figures, grand dessin lavé à l'encre.

406 **Paul Veronèse.** Adoration des rois, dessin lavé à l'encre.

407 **Werschuring.** Etudes de figures, 2 dessins lavés à l'encre.

408 **Salvator Rosa.** Belle étude d'arbre, à la sanguine.

409 **Backuysen** (Ludolph). Une marine, dessin lavé en couleur, *collect. Silvestre.*

411 **Du Sart** (Corneille). Fumeurs et buveurs, 4 dessins coloriés.

412 **Franco** (Baptista). Adoration des rois, dessin à la plume.

413 **Jules Romain** (Julio Pipi dit). Sujets d'ap. l'antique et bas-reliefs, cinq dessins au bistre.

414 **Guerchin** (Franc. Barbieri dit le). Paysage, dessin à la sanguine, *collect. Mariette.*

415 — Vénus et Adonis, dessin au bistre.

416 — Une sainte adorant la croix, dessin à la sanguine, *collect. W. Esdaille.*

417 — Paysage, dessin au bistre.

418 **Guerchin** (Fr Barbieri dit le). Vénus brûlant les armes de l'Amour, dessin à la sanguine, *collect. J. Barnard. Denon,* etc.

419 **Durer** (Albert). Descente de croix, dessin à la plume, le monogramme et la date 1521, beau dessin.

420 **Corrége** (attribué au). Six têtes d'enfants, charmant dessin à plusieurs crayons.

421 **Vanni** (François). Saint Ansalde de Sienne donnant le baptême à plusieurs personnes, beau dessin au crayon noir et rouge de la *collect. Mariette.*

422 **Vanni**. La Vierge apparaît à plusieurs saints, dessin colorié.

423 **Hoffen**. Dessin à l'aquarelle, d'après Dujardin.

424 **Huet**. Un village, dessin au crayon.

425 — Animaux, 4 dessins au crayon et à la sépia.

426 **Boucher**. Paysage, dessin au crayon sur papier de couleur.

427 — Tête de jeune fille, dessin à plusieurs crayons

428 — Buste de jeune fille, charmant dessin à plusieurs crayons.

429 — Une académie d'homme, dessin au crayon.

430 — Nymphe et Amour, dessin à plusieurs crayons.

431 — Scène familière, dessin au crayon, sur papier de couleur.

432 — Assemblée des dieux, beau dessin pour un plafond, lavé au bistre et rehaussé de blanc.

433 — Deux jeunes filles, dessin à la sanguine.

434 **Greuze**. Deux enfants, dessins lavés à l'encre.

435 — Première pensée pour un tableau de la fille maudite, dessin à la plume et lavé.

436 — Etude de jeune fille assise, dessin à plusieurs crayons.

437 — La barque, dessin lavé à l'encre.

438 — La balayeuse, dessin colorié attribué à Greuze.

439 — Etude de composition, dessin à la plume et lavé à l'encre de Chine.

440 — Le départ pour le baptême, dessin à la plume et lavé à l'encre de Chine.

441 Académie de femme, dessin à plusieurs crayons.

442 Etude de jeune fille éplorée, dessin à plusieurs crayons.

443 Etude de chien pour le tableau de la malédiction paternelle; autre étude de chien et la contre-épreuve, *trois pièces.*

444 **Boilly**. Têtes groupées représentant les pleureurs, les rieurs, la mairie de ville, la rosière, les barbes, les chats, les chiens, les amateurs de tableaux, les bouquinistes, les chanteurs, etc., 23 dessins au crayon, à l'estompe, sur papier de couleur, rehaussé de blanc. Cet article sera divisé.

445 — Famille venant implorer au pied de Napoléon la grâce de son chef, dessin lavé au bistre et légèrement colorié.

446 — La vaccine, dessin lavé à l'encre de Chine.

447 — Les porteurs d'eau, 10 figures, beau dessin lavé à l'encre de Chine.

448 — L'atelier d'Houdon, sculpteur; dessin lavé à l'encre de Chine.

449 **Carmontel**. Un repas, deux enfants, 2 dessins.

450 — Trois personnages, époque Louis XVI, aquarelle.

451 — **Duplessis**. Marche de cavalerie. 4 dessins lavés et rehaussés sur papier de couleur. Cet article sera divisé.

452 — Caricatures sur la révolution de 93. 2 dessins au crayon, par un artiste anglais.

453 **Debucourt**. Les musiciens de village, aquarelle.

454 **Guerchin**. Vierge et enfant Jésus, dessin à la sanguine, *collect. Denon*.

455 **Tiépolo**. Baptême de Jésus, dessin lavé à l'encre.

456 — Une femme debout tenant un pigeon.

457 — Le temps et l'histoire, une décapitation. 2 dessins au bistre et à l'encre.

458 **Tiépolo** (J.-B.). La femme adultère, dessin lavé au bistre.

459 **Tiépolo**. La descente de croix; la force, 2 dessins lavés au bistre.

460 **Titien** Jupiter et Antiope, dessin au bistre, même composition que le tableau du musée du Louvre.

461 **Teniers** (David). Paysages et figures, 8 dessins à la plume et au crayon.

462 **Bloemaert** (Abraham). L'annonce aux bergers, 1650, paysages, etc., 4 dessins au bistre.

463 **Mantegne** (André). L'Envie, figure en pied, peinte à la gouache sur vélin.

464 **Rottenhamer**. Nativité, joli dessin au bistre, *collect. Neyman, Zoomers et Lagoy*.

465 **Rubens** (Pierre-Paul). Six dessins à plusieurs crayons, études faites en Italie d'après les grands maîtres; il y a des notes manuscrites présumées de la main de Rubens.

465 bis. — Sept dessins de l'école de Rubens.

466 **Ecole de Rubens**. Henri IV et la reine Elisabeth, dessin lavé et rehaussé.
467 **Girolamo Bonesi**. L'Annonciation, dessin au crayon lavé et rehaussé.
468 **Mieris** (d'après). Le joueur de vielle, dessin gravé dans le musée Tilhol.
469 **Ostade** (Isaac). L'abreuvoir et le cochon tué, 2 dessins, un au bistre, l'autre au crayon.
470 **Vernet** (Joseph). Deux études de marines, dessins à la plume lavés.
471 **Parrocel** (Joseph). Combat de cavalerie, dessin colorié.

Cinquième Vacation, Jeudi 10 Avril,

à 7 heures du soir.

ESTAMPES DIVERSES.

472 — Six estampes diverses, et la chocolatière.
473 — Sujets divers, plans, cartes, histoire naturelle, etc., quatre lots.
474 — Cinquante-huit lithographies diverses.
475 — Trente-sept pièces lithographiées, études; monuments, etc.
476 — Vingt-trois pièces lithographiées, par Charlet, Horace Vernet, Gros, Géricault et Scheffer.
477 — Faust, 26 p. Fac-simile de croquis de Géricault, d'H. Vernet, études par Pinelli, etc., cinq cahiers.
478 — Cinquante pièces paysages, par Perelle.
479 — Quarante-deux pièces, par della Bella et Tiépolo.
480 — Les noces de Cana, d'après Paul Véronèse, par Vanni.
481 — Dix pièces, d'après Rubens et Van Dyck, dont la famille de Charles Ier, par Massard, épr. avant la lettre.

482 — Marche d'armées, boucliers, six pièces, par Théodore de Bry.
483 — Trente-six pièces, d'apr. Teniers, Berghem, Wouvermans, etc.
484 — Quarante-deux pièces, par et d'après Rembrandt.
485 — Soixante-et-onze pièces, par et d'après Rembrandt.
486 — Cent vingt-neuf pièces, par et d'ap. Callot, dont les supplices.
487 — Animaux et sujets familiers, soixante pièces, par et d'après Berghem, Stoop, Ostade, etc.
488 — Cent cinquante pièces environ, d'après des maîtres de l'école d'Italie, partie gravée à l'eau-forte.
489 — Trente pièces, d'apr. le Guerchin et autres maîtres de l'école d'Italie.
490 — Cent cinquante pièces environ gravées par et d'après des maîtres des écoles allemande et hollandaise, tels que Albert Durer, Altorfer, Aldegrever, G. Pencz, Lucas de Leyde, Goltzius, etc. Cet article sera divisé.
491 — Ornements, par Enée Vicco, quinze pièces.
492 — Vues de Rome, par Piranese, quinze pièces, deux coloriées.
493 — Le couronnement d'épines, d'après Van Dyck, très grande estampe en plusieurs feuilles assemblées et collées sur toile avec gorge et rouleau, très rare.
494 — Quarante-deux pièces, par des graveurs flamands.

495 — Soixante-seize pièces, par Sebastien Leclerc.

496 — Le Campo-Vaccino, pièce gravée à l'eau-forte par Claude le Lorrain.

497 — Les tapisseries, d'après Le Brun, gravées par Leclerc, Nollin, etc.

498 — Seize pièces, par Bourdon, Mellan, etc.

499 — Cent cinq vignettes françaises, d'ap. Marillier, Gravelot, etc., deux lots.

500 — Sept pièces, d'après Oudry, Desportes, Gillot, etc.

501 — Seize pièces, par les mêmes.

502 — Sujets badins, quatorze pièces coloriées, d'apr. J.-B. Huet.

503 — Vingt-quatre pièces, d'apr. Honoré Fragonard, dont les contes de La Fontaine.

504 — Les œufs cassés, le geste napolitain, la vertu chancelante, le malheur imprévu, la malédiction paternelle et la dame bienfaisante, six pièces d'après Greuze.

505 — Quarante-deux pièces, d'ap. Greuze, 2 lots.

506 — Dix-neuf pièces, d'après Greuze, dont plusieurs en manière de crayon.

507 — Vingt-deux pièces, d'ap. Lawreince, Schenau, et autres maîtres du XVIIIe siècle.

508 — Cent pièces sujets divers, vignettes, têtes d'études, fleurons, etc., gravées d'ap. Prud'hon. Cet article sera divisé.

509 — L'innocence préfère le plaisir à la richesse et pendant, deux estampes d'après Prud'hon, par Roger; épr. avant la lettre.

510 — Le zéphir, d'apr. Prud'hon, par Laagier belle épr. avant toute lettre, pap. de Chine.

511 — La famille malheureuse, d'après Prud'hon, par Corot, épreuve avant toute lettre, papier de Chine.

512 — Huit pièces, par Girardet et de Claussins.

513 — Bonaparte à la Malmaison, d'après Isabey, par Godefroy, belle épr.

514 — Trente portraits de la famille impériale de Napoléon I^{er}.

515 — Dix portraits, dont Marceau, Laffite, Dreux-Brézé, etc., deux lots.

516 — Portraits gravés par Fiquet, Savart et Demarcenay, quatorze pièces.

517 — Onze pièces gravées par J.-J. de Boissieu, anc. ép., dont la grande forêt, les pères du désert, etc.

518 — La mariée et l'accordée de village, l'embarquement pour Cythère, trois pièces d'après Watteau, trois lots.

519 — La famille, rendez-vous de chasse, l'île de Cythère, l'île enchantée, et le triomphe de Cérès, six pièces d'apr. Watteau.

520 — Sept pièces, d'après Watteau, dont l'occution champêtre, par de Roquefort, pièce rare.

521 — Louis XIV met le cordon bleu au duc de Bourgogne, gravé d'après Watteau, par de Larmessin.

522 — L'amour au Théâtre-Italien, gravés d'après Watteau, par N. Cochin.

523 — Cinquante-quatre pièces fac-simile des dessins de Watteau.

524 — Neuf pièces, d'apr. Watteau, dont la troupe italienne, gravée par lui, les autres par Desplaces, Surrugue, Crespy, etc.

525 — Granval, d'apr. Lancret, 1742, par Le Bas, en 1755.

526 — Treize pièces, d'après Lancret, les âges, les saisons, contes de La Fontaine, etc., gravés par Le Bas et de Larmessin.

527 — Les fleurs et les fruits par Earlom, d'apr. Van Huysum.

528 — Onze pièces historiques sur les jésuites.

529 — Vingt-deux portraits et caricatures, époque de 93.

530 — Soixante-huit caricatures politiques, de 1789 à 1793.

531 — Huit portraits dont Molière, par Fiquet.

532 — Louis XVI et Marie-Antoinette représentés chacun dans une lanterne; on lit; le traître Louis XVI et la panthère autrichienne voués à l'exécration de la nation française la plus reculée. Dans la marge du bas cinq lignes d'écriture du style le plus révolutionnaire.

533 — Le sacre de Louis XVI par Moreau le jeune, l'eau-forte.

534 — La même estampe terminée.

535 — La reine Marie-Antoinette annonce à Madame de Belgrade la liberté de son mari, en 1777, d'après Desfosse, épr. avant l. l.

536 — Portrait en pieds du prince Alexandre de Kourakin, gravé en manière noire, d'après Lampi, par Kingen, en 1809.

537 — Couronnement de Marie de Médicis, le mariage de la reine et son accouchement, trois pièces d'après Rubens, belles épr.

538 — Projet de la réunion du Louvre au Thuileries proposé au roy par Houdin, architecte et ingénieur de Sa Majesté, où l'on voit ce qui est fait et ce que l'on peut faire pour son parfait achèvement avec la représentation des aspects qui l'environnent. F. BIGNON *exc.* C. P. R.

539 — Carosel (sic) fait à la place Royale les v, vi et vii avril 1612. On lit au coin du haut fol. 361. Cette estampe qui est très rare doit faire partie de la topographie de Chatillon.

540 — Plan de Paris sous Louis XIV publié par Jolain.

541 — Quarante-cinq plans et vues de Paris, dont celle de Paris, par Silvestre, autre par Mazot, le plan de Paris dit de Charles IX, etc., deux lots.

542 — Quarante-trois caricatures sur la révolution de 1830, plusieurs par Decamp, Granville, etc.

543 — Trente-deux pièces école française, dont Louis XIV et Adrienne Lecouvreur, par Drevet et Molière, par Beauvarlet, deux lots.

544 — Moyse, Bénédicité, par Edelinck, Silène, par Delaunay, le repos en Egypte, quatre pièces.

545 — Six pièces, par Léonard Gaultier, Edelinck, Gabriel, etc.

546 — Trente-deux pièces ornements et modèles de voitures anciennes.

547 — La vie de saint Jean, gravée à l'eau forte par Van Thulden, 1633, petit in-fol., 24 pl. plus le portrait de Louis Petit, par Michel Lasne.

548 — Guerres de religion au XVIe siècle, soixante-douze pièces gravées sur les dessins de Hans Bol.

549 — Figures iconologiques, gravées d'après les dessins de Gravelot et Cochin.

550 — Ornements par Toutin, 1619, et autres artistes, 29 pièces.

551 — Adam et Eve dans le Paradis, gravés par Bruyn en 1600.

552 — Tous les articles omis.

Les livres formant la bibliothèque seront vendus le mercredi soir 9 avril, à sept heures. Le catalogue se distribue chez M. Aubry, libraire, rue Dauphine, 16, et chez M. Defer quai Voltaire 21.

ORIGINAL EN COULEUR
NF Z 43-120-8

www.ingramcontent.com/pod-product-compliance
Lightning Source LLC
Chambersburg PA
CBHW071437220526
45469CB00004B/1567